잭슨 폴록

일러두기

앞표지의 그림은 〈다섯 길 깊이〉로 자세한 설명은 41쪽을 참고해주십시오.
뒤표지의 그림은 〈부활절과 토템〉으로 자세한 설명은 67쪽을 참고해주십시오.
이 책의 작품 캡션은 작가, 제목, 제작 연도, 제작 방식, 규격, 소장처, 기증처, 기증 연도 순으로 표기했습니다.
규격 단위는 센티미터이며, 회화의 경우는 '세로×가로', 조각의 경우는 '높이×가로×폭' 표기를 원칙으로 삼았습니다.

잭슨 폴록
Jackson Pollock

캐럴라인 랜츠너 지음 │ 고성도 옮김

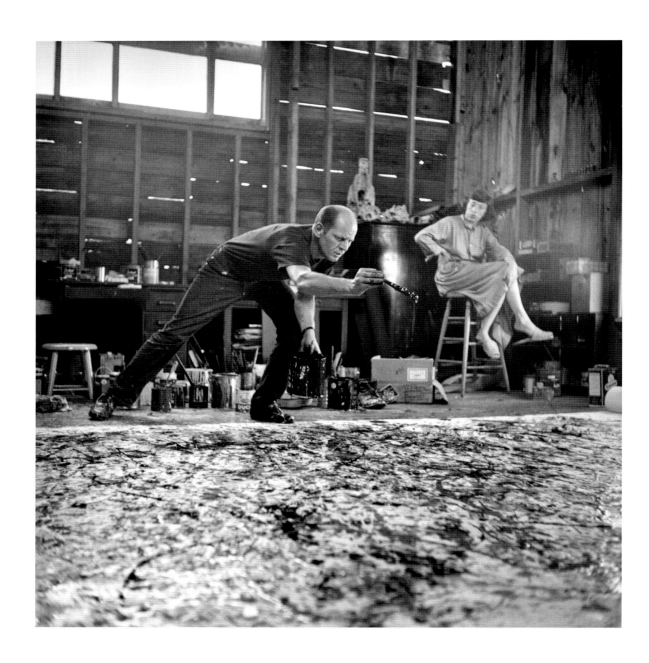

잭슨 폴록, 1950년
사진: 한스 나무스

이 책은 뉴욕 현대미술관이 소장한 잭슨 폴록의 작품 약 100점에서 선별한 열한 점을 소개한다. 1944년 〈암늑대〉(24쪽)를 구매함으로써 뉴욕 현대미술관은 폴록의 작품을 구입한 첫 번째 미술관이 되었다. 곧이어 1950년에는 〈넘버 1A, 1948〉(46쪽), 1952년에는 〈다섯 길 깊이〉(43쪽)가 뉴욕 현대미술관의 폴록 컬렉션에 포함되었다. 1956년에는 당시에 활동 중인 화가들을 조명하는 작업의 일환으로 폴록의 전시회가 기획됐지만, 그해에 폴록이 사망하면서 작가 사후 처음으로 열린 회고전으로 전시회 규모가 확대되었다. 10년이 지난 1967년, 뉴욕 현대미술관은 〈잭슨 폴록〉이라는 대규모 회고전을 열었고 1980년에는 회화 작품을 선보이는 대형 전시회도 기획했다. 폴록의 작품에 대한 뉴욕 현대미술관의 오랜 관심은 꾸준히 지속되었고, 1998년에는 폴록이 남긴 모든 매체의 작품을 아우르는 전시회를 열기에 이르렀다. 함께 발간된 카탈로그에서 큐레이터 커크 바니도는 "한 세기의 정중앙을 연결한 경첩이자 현대미술의 새로운 방으로 들어가는 열쇠"라고 폴록을 설명했다. 이 책은 뉴욕 현대미술관이 소장한 주요작의 작가들을 다룬 시리즈이다.

차례

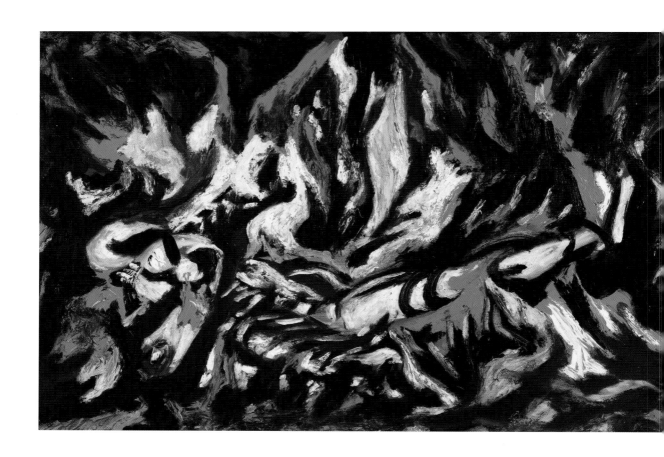

불꽃, 1934~38년경

섬유판에 붙인 캔버스에 유채
51.1×76.2cm
뉴욕 현대미술관
에니드 A. 홉트 기금, 1980년

불꽃

The Flame
1934~38년경

1930년 초가을 열여덟 살이었던 잭슨 폴록은 로스앤젤레스를 떠나 동부로 이주했고 화가가 되기 위해 노력했다. 그에게는 화업에 대한 집념과 "화가가 되기 위해서는 화가의 삶을 살아야 한다."라는 믿음 말고는 아무것도 없었다. 불투명한 미래와 타협하지 않았던 이 젊은이는 그후로 25년 정도밖에 더 살지 못했다. 그런데 사망 당시 그의 작품은 어떤 미국인 화가의 작품보다 중요했고 큰 논란을 불러일으켰다. 그의 형 샌드는 폴록의 작품이 거둔 엄청난 성공을 돌아보며, 테니스 선수나 배관공으로 직업을 바꾸라는 친절한 조언을 들었을지도 모를 잭슨 폴록의 사회 초년 시절 이야기를 들려주기도 했다.

초창기 때 폴록에게 가장 중요했던 조언자는 뉴욕에 오자마자 입

학했던 학교인 아트 스튜던츠 리그의 교수, 토머스 하트 벤턴이었다. 통찰력이 있고 친절한 벤턴은 새로운 제자에게 재능이 부족하다는 사실을 곧 간파했지만, 폴록이 '어쩌면 화가가 될 수도 있는' 자질인 미술에 대한 '강한 흥미'와 '율동적 관계에 대한 직관적인 감각'을 가졌음을 깨달았다. 벤턴이 당시에는 상상할 수 없었던, 물감을 붓고 뿌려 제작한 1947년에서 1950년사이의 작품들 같은 폴록 예술의 정수를 보았다면 자신의 안목이 정확했음을 확신했을 것이다.

〈불꽃〉의 곡선적인 운동성과 명암의 대비는 벤턴의 표현주의적 명암법과 앨버트 핀캠 라이더의 침울한 19세기 상징주의 효과의 영향을 계승했다. 하지만 폴록은 반짝이는 움직임이 핵심인 준추상적 주제를 구현해 나가면 그들의 영향으로부터 벗어나 자유로운 구조로 초창기의 실험을 할 수 있는 여지가 있었다. 몸부림치는 불꽃이 너무 두껍고 억세게 느껴질지 몰라도 그 불꽃은 원심성을 띤 전면 균질적 구성(화면에 중심적 구도를 설정하지 않고 전체를 균질하게 표현하는 구성.–옮긴이) 속에서 사물과 배경을 융합하고 있다. 거의 10년 후 폴록의 '고전적' 작품의 핵심 원칙이 될 기법이 당시에 이미 형성돼 있었지만, 거칠고 야만적이기까지 한 〈불꽃〉의 물감 형태에는 이후에 등장할 유려한 실타래와 그물 같은 그림들에 담겨 있는 서정성이 없다.

하지만 초기의 어색한 표현수단의 영향을 지속적으로 받은 폴 세잔처럼, 폴록의 회화는 마치 붓질 하나하나에 작가의 근심이 어린 듯한

날것 그대로의 문명화되지 않은 강렬함을 보여준다. 폴록이 "그림에 존재의 오르가슴"을 부여할 수 있다는 화가 피터 부사의 감상은 〈불꽃〉에서도 찾아볼 수 있다. 〈불꽃〉은 폴록이 이후의 작품에서 주장한 대로, 미술의 깊은 힘은 에너지의 패턴과 재현의 독립성에서 비롯돼야 한다는 사실을 그의 어떤 초기작보다 잘 역설하고 있다.

새

Bird

1938~41년경

강렬한 이미지의 이상한 새 그림은 제국의 문장紋章에 서린 위엄과, 폴록이 품은 충족되지 않은 야망의 거친 에너지로 작은 캔버스를 휘어잡고 있다. 군대 휘장에 수놓은 독수리처럼, 작품 속 새의 머리는 측면으로 표현돼 있고, 몸체는 굳건한 형상이며, 날개는 넓게 펼쳐져 있고, 다리는 패배자처럼 보이는 상징을 띤 두 개의 머리 위에 서 있다. 하지만 두껍고 엉긴 붓질과 전체적으로 부어오른 형태는 프로이센의 군대 휘장 같은, 앞서 언급한 위엄을 약화시키고 있다. 이 혼성적인 피조물에는 확신에 차 있고 길들여지지 않은 개별성과 폴록이 동화시키려 노력한 아메리칸 인디언 예술, 파블로 피카소, 초현실주의 영향이 뒤섞여 있다.

새, 1938~41년경
캔버스에 유채 및 모래
70.5 × 61.6cm
뉴욕 현대미술관
잭슨 폴록을 추억하며 리 크래스너 기증, 1980년

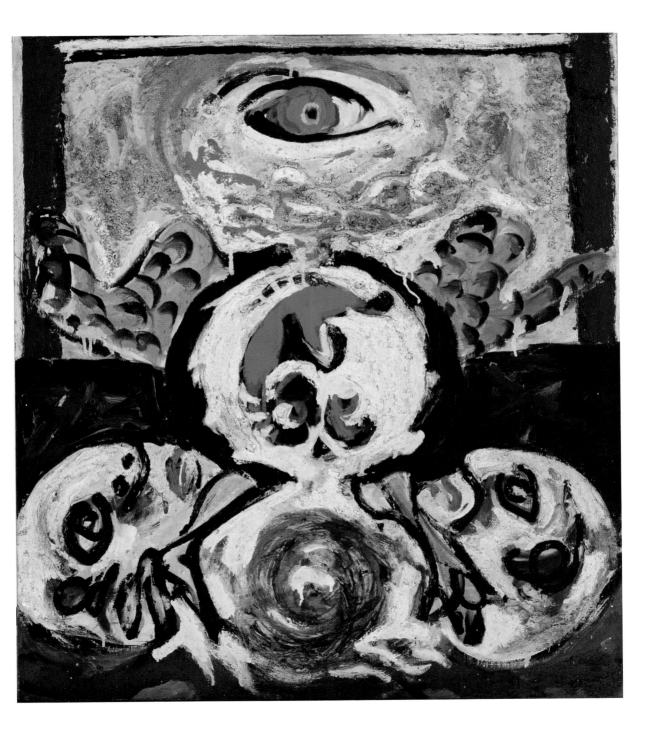

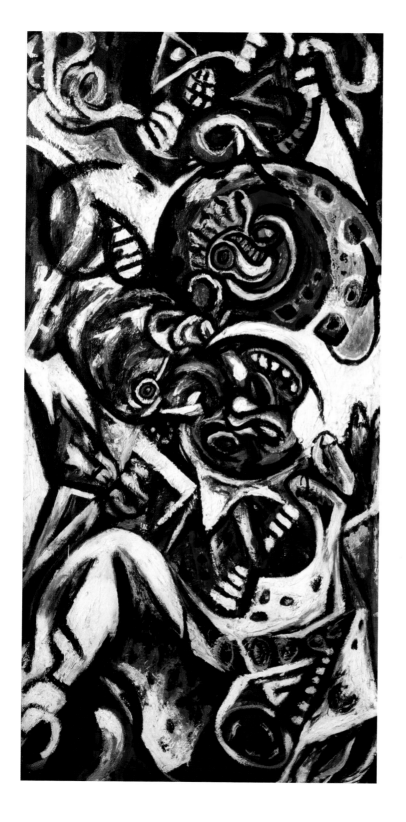

그림 1 **탄생**Birth, **1941년경**
캔버스에 유채
116.4×55.1cm
테이트 갤러리, 런던
1985년 구매

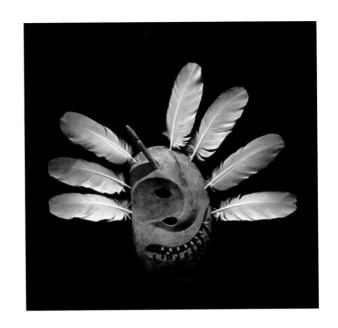

그림 2 **가면: 목재, 하나의 눈,**
하나의 콧구멍, 비뚤어진 입
알래스카 후퍼 베이 지역.
펜실베이니아 대학교 고고학 및 인류학
박물관, 필라델피아

완벽하게 분석할 수는 없지만, 새의 가슴과 (그보다는 정도가 덜하지만) 발밑의 패배한 적敵을 보면 이 작품이 이누이트 예술과 직접 연관돼 있음을 알 수 있다. 비슷한 시기에 제작한 〈탄생〉(그림 1)과 유사한 구성은, 친구인 존 그레이엄이 1937년 뉴욕의《매거진 오브 아트》에 실은 〈원시 예술과 피카소〉에서 소개한 목재 가면(그림 2)에 대한 폴록의 관심에서 비롯된 듯하다. 〈새〉에 표현된 형태는 〈탄생〉에 표현된 바와 똑같지는 않지만, 같은 유전자를 공유하고 있음이 분명하다. 사실 〈새〉의 깃털 달린 날개에 둘러싸인 가슴은 목재 가면과 훨씬 더 유사하다. 〈새〉에서 느껴지는 의도된 프리미티비즘(원시 시대의 예술 정신과 표현 양

15

식을 현대 예술에 접목하려는 예술 사조.-옮긴이)과 민족지民族誌적 토속성은 뉴욕과 미 북서부의 헤이 컬렉션(조지 구스타프 헤이의 인디언 민속품 컬렉션.-옮긴이) 및 뉴욕 자연사박물관의 이누이트 컬렉션을 폴록이 반복적으로 관람했던 사실을 반영한다고 할 수도 있다.

폴록은 뉴욕 현대미술관도 자주 방문했다. 1941년에 개최된 〈미합중국 인디언 예술〉전도 여러 차례 감상했으며, 채색된 모래를 한 줌 쥐고 바닥에 흩뿌려 이미지를 만드는 미국 원주민 '회화' 시연에도 참석했다. 폴록이 그런 경험을 어떻게 받아들였는지는 알 수 없지만 1947년에서 1950년 사이에 확립된 드립 페인팅 기법에 당시의 경험이 분명 한몫했을 것이다. 또한 〈새〉를 그릴 때 도료에 모래를 섞은 시도에도 영향을 미친 듯하다.

그런데 〈새〉의 콘셉트에 더 큰 영향을 준 것은 피카소와 호안 미로의 작품들이었다. 1938년 뉴욕 현대미술관이 구매한 〈거울 앞의 소녀〉(그림 3)에서 피카소가 시도한 두껍고 과감한 물감 자국, 모호하고 부풀어 오른 윤곽선으로 대표되는 표현법과 암시적 제의성은 폴록이 〈새〉와 같은 그림을 그릴 수 있는 단초를 제공했다. 〈새〉에 표현된 이미지와 더 직접적으로 연관된 작품은 1936년 말부터 뉴욕 현대미술관에 전시된, 초현실적이며 환상으로 가득 찬 카탈루냐 풍경을 전시안all-seeing eye을 중심으로 묘사한 미로의 〈사냥꾼(카탈루냐의 풍경)〉(그림 4)이다. 미로에게 그림 속의 눈은 '나를 바라보는 그림의 눈'이었다. 폴록

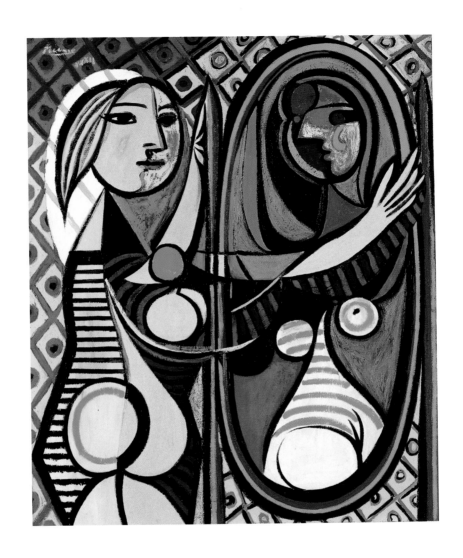

그림 3 **파블로 피카소(스페인, 1881~1973년)**
거울 앞의 소녀Girl before a Mirror, **1932년**

캔버스에 유채, 162.3×130.2cm
뉴욕 현대미술관
사이먼 구겐하임 부인 기증, 1938년

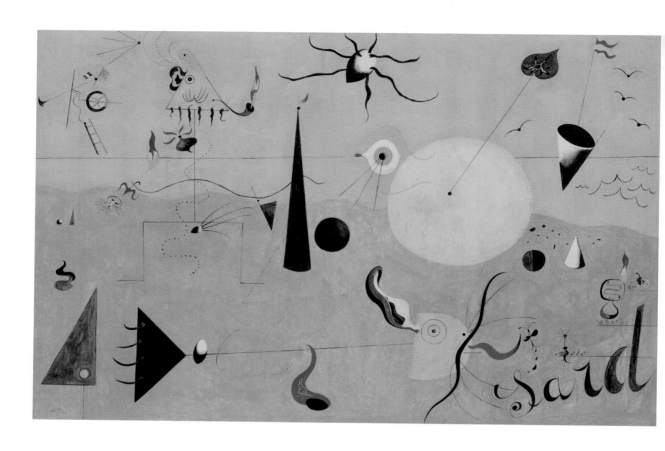

그림 4　**호안 미로**(스페인, 1893~1983년)

　　사냥꾼(카탈루냐의 풍경)The Hunter(Catalan Landscape), **1923~24년**

　　캔버스에 유채, 64.8×100.3cm

　　뉴욕 현대미술관

　　1936년 구매

은 스스로 새의 눈이라고 상정하고 그렸을지 모르지만 관람자들은 자신을 응시하는 시선에 놀랄 것이다. 카를 융 학파의 비평가들이 주장하듯 눈이 머리 중심에 있는 것이 아니라 허공에 떠 있다는 느낌을 지속적으로 받기 때문이다. 폴록의 부인이자 화가인 리 크래스너는 폴록이 새의 머리에 있는 눈이 응시하는 것을 표현한 것으로 보인다고 밝히며, 융의 이론과 연결되지는 않는다고 생각하지만 고전적 상징주의에 따르면 직접적인 남근의 상징으로 해석할 여지도 있다고 말했다. 이러한 해석은 새 형상의 해부학적 비율에 부합할 뿐 아니라, 폴록이 비슷한 시기에 작업했던 새의 머리를 한 (혹은 가면을 쓴) 벌거벗은 남자를 그린 작품을 이 그림과 연관 지었다는 사실과도 맞아떨어진다.

속기술의 인물 형상

Stenographic Figure

1942년경

조금은 바보 같지만 깊은 인상을 주는 이 그림은 폴록의 경력에서 이중의 중요성을 띤다. 공적으로는 그의 예술 세계가 주목받기 시작한 계기가 되었고, 사적으로는 1947년에서 1950년 사이에 작업한 전통 회화에 이르러 끝난, 아무런 제약 없는 회화적 실험으로 빠져들기 시작했다는 신호 같은 작품이기 때문이다. 1943년 초, 지금은 전설이 된 페기 구겐하임의 금세기 미술 갤러리에서 개최된 〈젊은 작가들의 봄〉 전시회에 〈속기술의 인물 형상〉을 출품했을 때, 작가 마르셀 뒤샹, 피에트 몬드리안, 미술관 디렉터 제임스 존슨 스위니, 제임스 트롤 소비, 비평가 하워드 퍼첼, 미술품 수집가 페기 구겐하임으로 구성된 심사위원단은 이 작품을 전시에 포함하는 데 모두 동의하지는 못했다. 하지만 몬드리안의

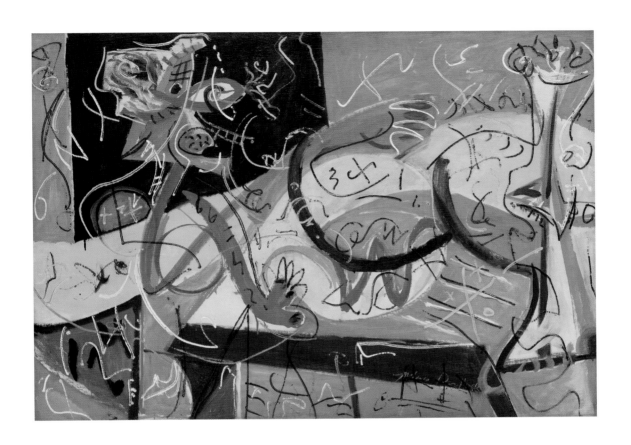

속기술의 인물 형상, 1942년경
리넨에 유채, 101.6 × 142.2 cm
뉴욕 현대미술관
월터 바라이스 부부 기금, 1980년

발언에 의해 이견이 해소되었다. "나는 그림에 담긴 의미를 이해하려 노력했다. 개인적으로 지금까지 본 미국 작품들 중 가장 흥미롭다는 느낌을 받았다. (……) 이 친구 작품은 꼭 봐야 한다." 20세기 미술계에서 가장 존경받던, 순수한 직선 미술의 창시자에게서 나온 예상치 못한 이 말에 작품의 가치를 깨닫지 못한 이들은 설득당했고 구겐하임은 폴록에게 첫 개인전 기회를 제공하게 되었다. 그해 11월에 열린 전시회는 〈속기술의 인물 형상〉을 포함한 여덟 점의 작품을 선보이며 폭넓은 관심을 받았다. 스위니는 전시회 카탈로그에 실린 서문에서 "폴록의 재능은 화산과도 같다. 그의 작품에는 불같은 힘이 실려 있다. 예측할 수 없다. 규정할 수 없다. 아직 결정화되지 않은 광물의 풍성함을 발산한다. 화려하고, 폭발적이며, 복잡하다."라고 밝혔는데, 이에 대해 《뉴욕 타임스》는 "올바른 평가를 내렸다."고 보도했다. 이 신문은 스위니의 견해를 다시 덧붙였다. "젊은 화가들은 (특히 미국인들이 그러한데) 자신의 의견을 표현하는 일에 너무도 조심스러운 경향이 있다. 결국 음식이 나오는 도중에 식어버리는 경우가 잦다. 우리에게는 내면의 충동을 그려낼 젊은 화가들이 더 많이 필요하다."

스위니가 사용한 풍부한 형용사는 〈속기술의 인물 형상〉에 구체화되어 있다. '폭발적인', '복잡한', '예측할 수 없는', '규정할 수 없는' 같은 형용사의 특징이 작품 속에 뚜렷이 녹아 있다. 뒤로 기댄 여성의 누드화로 보이는 혼성적인 주인공에는 폴록의 과감하면서도 화산과도 같

은 '내면의 충동'이 다른 어떤 형상보다도 깊이 반영돼 있다. 커크 바니도가 묘사한 것처럼, "추하면서 아름다운 기이한 그림에 담겨진 의도된 혼란"은 에두아르 마네가 그린 〈올랭피아Olympia〉의 희화화된 버전으로 퇴화하지 않고, 스위니가 폴록에게서 발견한 재능을 입증한다. 명백하게 규정할 수 없다는 측면에서 〈속기술의 인물 형상〉은 폴록이 이전에 그렸던 〈새〉 혹은 〈탄생〉 같은 작품과 다른 작업 방식을 보여준다. 평면화된 화면과 얇게 채색된 표면은 여러 번 덧칠해 층층이 더해진 질감을 대체했다. 침묵과도 같은 무거움이 사라지고 수다스러운 가벼움이 그 자리를 차지했다. 전체적으로 〈속기술의 인물 형상〉은 많은 것들을 캔버스에 담아내려 했던 폴록의 이전 경향에는 결여돼 있던 가벼움과 날렵한 즉흥성을 보여준다. 이에 대해 바니도는 이렇게 적었다. "화면 전체가 노란색, 검은색, 하얀색, 오렌지색으로 된 얇은 글씨로 빼곡히 채워져 있는데 (……) 그 아래에 그려진 부푼 형상과는 어울리지 않게 거미 같은 움직임으로 정신없이 활달한 분위기를 부여한다." 폴록이 〈속기술의 인물 형상〉에 부여한 정신없는 에너지는 앞으로 그의 작품에 도입될 자동법(의식적인 사고를 피하고 생각이 흘러가는 대로 그림을 그리는 화법.—옮긴이)을 예고하는데, 여기에서도 충분한 호소력을 발휘한다. 젊은 작가의 확고한 신념을 '활달하게' 드러내고 있기 때문이다.

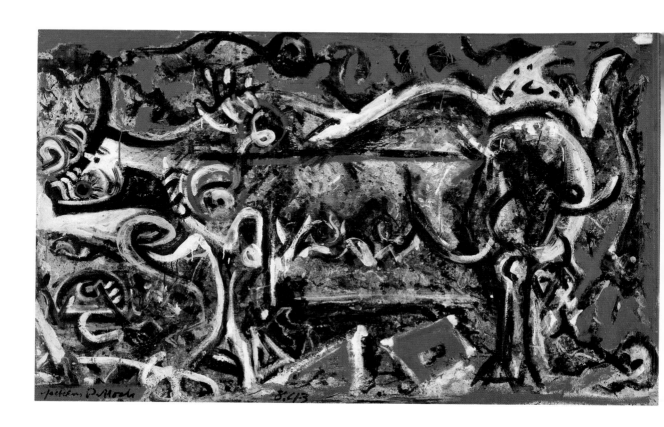

암늑대, 1943년

캔버스에 유채 · 구아슈 · 회반죽
106.4×170.2 cm
뉴욕 현대미술관
1944년 구매

암늑대

The She-Wolf

1943년

1943년 11월 금세기 미술 갤러리에서 열린 폴록의 첫 개인전에서 소개된 〈암늑대〉와 〈비밀의 수호자들〉(그림 5) 같은 그림을 보면 젊은 작가의 야심을 확신하게 된다. 두 작품 모두 신화에서 비롯된 소재를 담아낸 거대한 원형原型이었고 물감과 캔버스를 다루는 숙련된 솜씨가 발휘돼 있다. 또한 폴록이 상징적 형상과 총체적인 시각 효과를 구현해내는 무대가 되었다.

고대의 원시적 느낌을 드러내는 늑대를 통해, 〈암늑대〉는 로마의 시조인 로물루스와 레무스에게 젖을 먹였던 신화 속의 늑대를 관람자에게 보여주는 듯하다. 하지만 폴록은 "〈암늑대〉는 내가 그렸기 때문에 존재한다. 그에 관해 작가로서 설명하려는 시도는 오히려 작품을 파괴

할 뿐이다."라며 늑대를 구체적으로 규정하길 거부했다. 정체가 모호한 피조물이라는 특징에 걸맞게, 캔버스에 넓게 확장돼 있는 정밀하게 물감을 흘린 자국과 글씨처럼 그려진 두꺼운 붓 자국을 뚫고 왼쪽으로 전진하는 늑대의 윤곽선은 흐릿하게 배경에 녹아들어 있다. 화면에서 벌어지는 많은 움직임과 폴록이 드러내려 했던 효과들에 의해 배경과 형상은 구체성과 선명함을 잃었다. 작품을 자세히 들여다보면 왼쪽을 제외하고 피조물을 전체적으로 둘러싼 회색 배경은 늑대의 형상이 그려진 뒤에 채색되었음을 분명히 알 수 있다. 폴록은 회색 물감이 여기저기에서 늑대의 몸에 침범하도록 내버려두었고, 원래 캔버스에 흩뿌려져 있던 다채로운 색채의 흔적을 드러내기 위해 붓질을 멈추기도 했다. 다양한 층에 칠해진 색채가 서로 어우러져 빚어내는 놀라운 효과는 그림 전체에서 반향을 일으키며 시각적인 진동을 일으킨다. 재료에 대한 또다른 실험을 위해 폴록은 늑대의 윤곽선에 집중했다. 비교적 가늘고 검은 선을 통해 굵고 날카롭게 겹쳐서 채색한 흰색 붓 자국을 부각시켰고, 어렴풋한 그림자를 향한 늑대의 비교적 작은 흰색 옆머리를 표현하면서 반대의 배색을 사용했다. 눈에 잘 띄는 흰색은 작품의 시각적인 소란스러움을 지배하고 있는데, 늑대의 검은색 윤곽선이 도드라지지 않게 하면서 머리를 주변에 그려진 글씨 같은 표시로 전환시킨다. 달리 말하면 작가는 관람자의 시선이 형상의 윤곽을 훑는 것을 방지하려 했고, 대부분의 관람자들은 〈암늑대〉의 세부를 훑기 전에 전체 형상을 바라보게

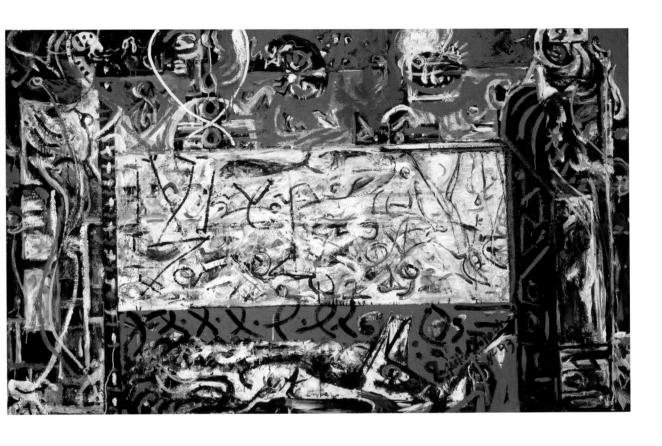

그림 5 **비밀의 수호자들**Guardians of the Secret, **1943년**
캔버스에 유채
122.89 × 191.47 cm
샌프란시스코 현대미술관
앨버트 M. 벤더 컬렉션
앨버트 M. 벤더 유증 기금 구매

된다. 그리하여 많은 이들이 왼편에서는 늑대를, 오른편에서는 버팔로와 비슷한 형상을 발견할 수도 있다. 이는 붉은 화살표를 머리 쪽으로 배치했기 때문에 발생한 효과이다. 아무튼 우리는 〈암늑대〉에서 자신의 내면 깊숙한 곳에 자리 잡은 신비와 의미를 건드리는 근원적인 힘의 이미지를 읽게 된다. 작품에 대한 학술적 분석과 상관없이, 이 그림은 나름의 기능을 수행하면서도 폴록이 말한 것처럼 근본적으로 '설명할 수 없는' 존재이다.

고딕

Gothic

1944년

세로로 긴 대형 작품, 〈고딕〉은 1947년에서 1950년까지의 전성기 이전에 폴록이 그린 작품 중 가장 단호하고 강렬한 회화이다. 이 그림에는 1940년대에 탄생한 작품들에 드러나 있던 압박감과 집착에 가까운 몸부림 대신 색채와 구조에 대한 담백한 통제력이 자리 잡고 있다. 폴록의 작품에 조예가 깊었던 예술사학자 윌리엄 루빈은 그의 작품이 "섬세하고 복잡한 녹색, 오렌지색, 파란색, 검은색의 균형을 통해 앞으로 작품 세계에 등장할 희귀한 광학적 분자성이라고 규정할 수 있는 특징을 기대하게 하는, 형체에서 벗어난 빛의 발광을 표현해냈다."고 평했다. 앞으로 등장할 특징의 예고이기도 한 〈고딕〉의 유채색 효과는 작품 안에서 일종의 형상을 드러내고 있다. 검은색 붓 자국 조합은 그림 전체를

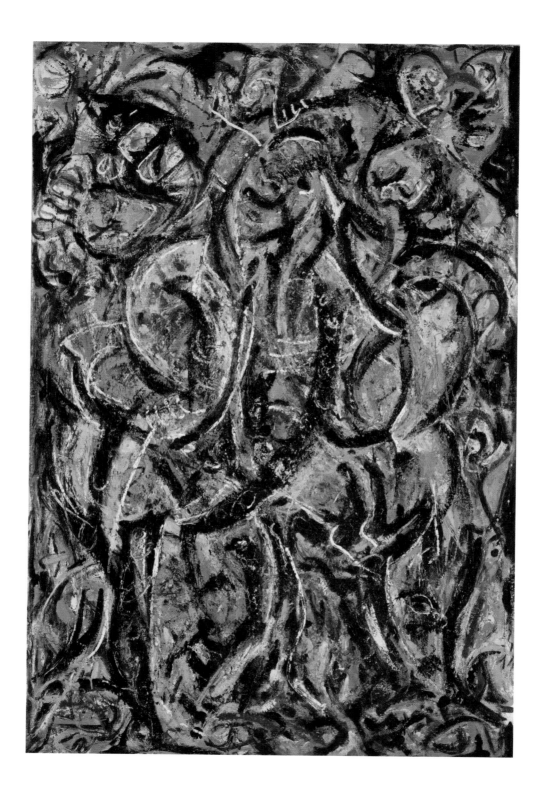

휘감으며, 두껍게 칠해진 배경에서 솟아나거나 배경 안으로 매몰되는 세 명 이상의 상징적인 인물을 위장하는 동시에 드러내고 있다. 이상하게도 이러한 형상을 묘사하는 기능을 수행하고 그림 전체의 구조적 골조로 작용하는 도드라진 검은 선은 그 아래에 칠해진 붓 자국을 지탱하기보다는 오히려 지탱받으며 시각적인 견고함을 빚어낸다.

이전에 그려진 작가의 대부분의 그림과 이후에 그려질 몇몇 작품에는 피카소에 대한 부채의식이 고통스러울 정도로 명백하게 반영돼 있다. 반면 〈고딕〉에는 피카소의 영향이 작품에 아주 잘 통합돼 있어서 소수의 직관적인 연구자들만이 감지할 수 있다. 1939년부터 뉴욕 현대미술관에 전시된 피카소의 〈아비뇽의 여인들〉(그림 6)이 〈고딕〉의 개념과 관련돼 있다는 학자들의 직관과, 폴록이 스페인 거장이 그린 사창가 여성들의 이미지에서 영감을 받았음을 자신에게 밝힌 바 있다고 말한 현대미술 평론가 클레멘트 그린버그의 증언을 통해 두 작품의 연관성을 알 수 있다. 둘을 비교해보면 형상의 배치법과 에너지의 주된 방향에서 분명한 유사성을 발견할 수 있다. 피카소의 유명 작품을 변형시킨 폴록의 〈고딕〉은 1907~08년에 피카소가 그린, 폴록이 보지 못했던 율동적인 입체주의 작품 〈세 여인〉(그림 7)과 더 유사하다. 분명 피카소의 영향을 받았지만 〈고딕〉은 나름의 굳건한 독창성 위에 서 있다. 폴록만의 개성이 담겨 있다고 주장할 수도 있는 이 작품에는 그의 첫 스승이자 미국에서만 알려져 있던 벤턴이 20세기의 가장 저명한 작가가 된 폴록에

31

고딕, 1944년

캔버스에 유채, 215.5×142.1cm
뉴욕 현대미술관
리 크래스너 유증, 1984년

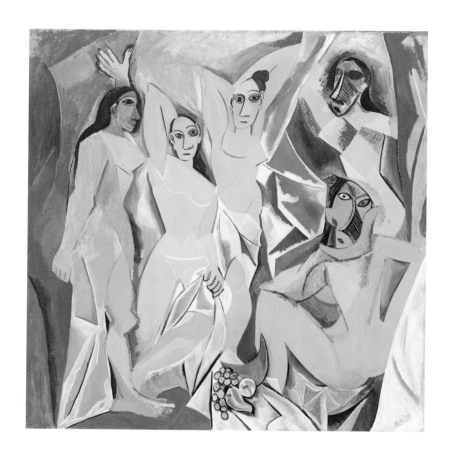

그림 6 **파블로 피카소**

아비뇽의 여인들Les Demoiselles d'Avignon, **1907년**

캔버스에 유채, 243.9×233.7cm

뉴욕 현대미술관

릴리 블리스의 유증으로 획득, 1939년

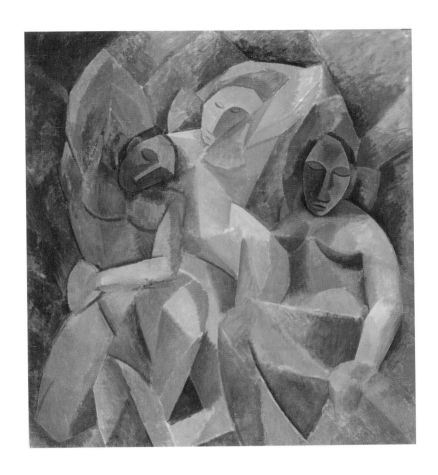

그림 7 **파블로 피카소**
세 여인Three Women**, 1907~08년**

캔버스에 유채, 200×178cm
국립 에르미타주 미술관, 상트페테르부르크, 러시아

게 미친 영향도 드러나 있다. 이 작품을 통해 "배경과 융합되는 분명하고 율동적인 조합으로" 형상을 표현하라는 벤턴의 조언이 폴록의 의식 속에 여전히 남아 있었다는 사실을 알 수 있다.

아른아른 빛나는 물질

Shimmering Substance

1946년

1946년 후반, 로어 맨해튼에서 뉴욕 주 롱아일랜드 동부의 스프링스에 있는 마을의 낡은 집(그림 8)으로 이사한 지 1년 정도 지나 폴록은 두 점의 뛰어난 회화를 제작했다. 하나는 아주 작은 작품인 〈아른아른 빛나는 물질〉이고, 다른 하나는 인체보다 조금 작은 크기의 〈열기 속의 눈〉(그림 9)이었다. 두 작품에서 폴록은 원시적이고 신화적인 소재에서 벗어나 작품 속에 최고로 강렬한 표현을 담아냈다. 두 작품을 그리기 3년 전, 화가 로버트 마더웰은 폴록의 '근본 문제'는 "자신만의 진정한 제재를 발견해야 한다는 것"이라고 지적하며, "회화는 작가의 생각을 담는 매체이기 때문에 해결책은 작품을 그리는 과정에서 비롯돼야 한다."라고 주장했다. 제작 기법은 폴록의 작품에서 늘 주목을 받은 요소였고 언

그림 8 **캘리포니아에서 잭슨 폴록과 리 크래스너, 1950년**
사진: 한스 나무스

아른아른 빛나는 물질, 1946년

'풀의 소리들' 시리즈Sounds in the Grass Series
캔버스에 유채, 76.3×61.6cm
뉴욕 현대미술관
앨버트 르윈 부부 & 샘 A. 루이슨 부인 기금, 1968년

론의 열렬한 반응을 이끌어낸 힘이었다. 1945년 금세기 미술 갤러리에서 열린 폴록의 전시회를 관람한 한 비평가는, 붓질의 "정력적이고 풍성하고 지속적인 운동 효과"를 발견했는데, 폴록은 붓질을 할 때 "용암 같은 두께와 질감으로 바르고 뿌리고 채색하거나, 연기·출혈·불처럼 보이도록 긁어냈고, 작품 전체의 표면에 지속적으로 연결된 선으로 만들었다". 좀 더 정리된 언어로 표현하자면, 이 비평가는 "작가의 스타일은 아주 개인적인데 (……) 그의 개성은 소재의 특이성보다는 매체를 사용하는 방식에서 발휘된다."고 말했다. "소재의 특이성"이 예술의 직접성에 대한 깨달음을 찾아가는 자신의 행로를 가로막고 있을지도 모른다는 사실을 폴록이 어떻게 깨달았는지는 알 수 없다. 하지만 〈아른아른 빛나는 물질〉과 〈열기 속의 눈〉 같은 작품을 통해 작가는 자신의 생각을 크고 작은 목소리로 밝히고 있다. 폴록은 이 작품들을 그리면서 우선 상징적 형체를 표현하고, 예전에 작업해온 방식대로 색을 입혔다. 하지만 다음 단계에서는 〈고딕〉에 발휘돼 있는 선택적 덧칠 대신 캔버스 전체에 거미줄처럼 이어진 빛나는 아라베스크 문양을 흔들리는 붓 자국을 이용해 채워 넣었다. 폴록은 두 작품에서, 덧칠에 가려져 사라지지 않고 거미줄 같은 활기찬 선의 빈틈에서 솟아오르거나 순간적으로 드러날 수 있도록 하층에 표현된 이미지를 그대로 두었다. 묘사의 목적대로 형상과 배경의 차이를 효과적으로 제거하면서, 폴록은 〈아른아른 빛

그림 9 **열기 속의 눈**Eyes in the Heat, **1946년**
캔버스에 유채 및 에나멜
137.2×109.2cm
페기 구겐하임 컬렉션, 베네치아
(솔로몬 구겐하임 재단, 뉴욕)

나는 물질〉과 〈열기 속의 눈〉의 덧칠된 화면을 비범하고 원초적인 에너지로 채웠다. 더 중요한 특징은 폴록이 묘사, 규정, 포괄 같은 선의 전통적 기능으로부터 자유로워졌다는 것이다. 하지만 이런 성취는 윌리엄 루빈이 간결하게 설명한 문제를 제기하기도 한다. "붓질로 중단되지 않는 선을 대형 캔버스에서는 어떻게 만들어낼 것인가?" 폴록은 1947년 첫 '드립 페인팅'에서 이 문제에 대한 훌륭한 해결책을 선보인다.

다섯 길 깊이

Full Fathom Five

1947년

녹색이 감도는 검은 색조가 두터운 질감으로 표면을 휘저으며 은색으로 하얗게 빛나는 선이 여기저기에 그어진, 〈다섯 길 깊이〉는 신비로운 대양의 깊이를 떠올리게 한다. 이 작품을 그렸을 당시 폴록은 각각의 캔버스가 구체적으로 서술하는 내용과는 별도로 고유한 생명을 갖고 있다고 강하게 주장했다. 그럼에도 어느 이웃이 윌리엄 셰익스피어의 희곡 《템페스트》의 대사에서 차용한 제목을 제안했을 때 거부하지 않았다. 전체 대사는 다음과 같다. "다섯 길 깊이에 그대의 아버지는 잠들어 있다/ 그의 뼈는 산호가 되었고/ 한때 눈이었던 것은 이제 진주가 되었다/ 그의 것은 아무것도 사그라지지 않고/ 바다에서 변해만 간다/ 풍성하고 기이한 것으로." 셰익스피어를 잘 아는 사람이라면, 작품의 묵직한

존재감과 합쳐진 율동적인 제목이 바다로 표현된 자연의 강력한 힘에 직면한 인간의 나약함을 생생히 드러낸다는 사실을 알 수 있을 것이다. 예술사에 정통한 사람이라면 희곡의 시적인 대사를 통해 그림이 어떻게 구성돼 있는지 추측하고 간파할 수 있을 것이다. 물론 폴록은 처음부터 관련 정보를 가지고 '풍성하고 기이한 무언가로 변한' 가라앉은 인체에 대한 셰익스피어의 이야기를 회화적으로 변형한 자신의 성취와 비교하며 즐겼을 것이다.

10여 년 전, 〈다섯 길 깊이〉의 엑스레이 사진을 통해 폴록이 못, 압정, 단추, 찢어진 담배, 커다란 열쇠 등을 전략적으로 반복 배치해 두껍게 칠해진 윤곽을 지닌 뭉툭한 형상을 만들었다는 사실이 밝혀졌다. 이러한 사물들과 형상은 작품을 휘감고 있는 수많은 교차선에 의해 완전히 가려져 있고, 단지 표면의 울퉁불퉁한 질감으로만 감지된다. 폴록은 이 작품을 대부분 붓과 팔레트나이프를 이용해 표현했다. 유동적인 검은색과 은색의 선은 캔버스 전체에서 소용돌이치는 마지막 층위에서 가장 강력한 변화의 효과를 일으킨다. 이른바 '허공에 그린 그림'을 제작하면서 폴록은 캔버스를 바닥에 펼쳐놓고 막대기나 딱딱한 붓으로 물감을 뿌리듯 휘저어 회오리치는 선을 창조했다.

그해 말, 로버트 마더웰은 폴록에게 《파서빌리티스》라는 새로운 잡지에 실을 질문을 던졌다. 폴록은 제재에 대해서는 일언반구도 없이

다섯 길 깊이, 1947년
캔버스에 유채 및 못·압정·단추·열쇠·동전·담배·성냥 등
129.2×76.5cm
뉴욕 현대미술관
페기 구겐하임 기증, 1952년

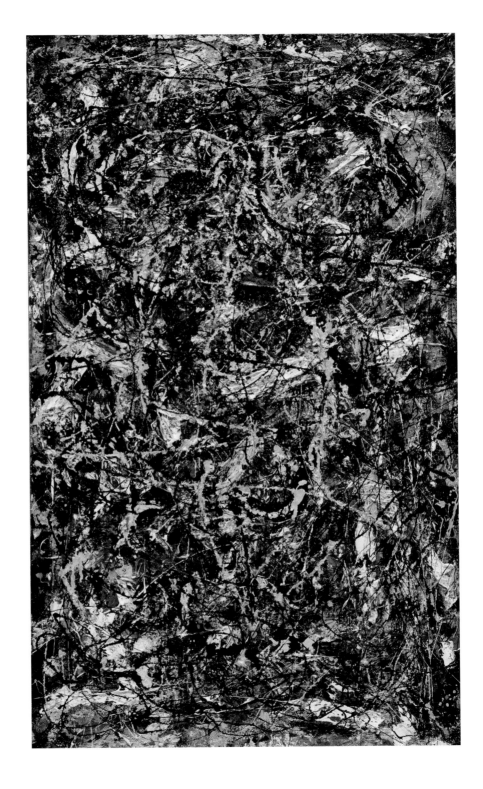

작품을 만든 기법에 대해서만 열정적으로 답했다. "나는 이젤에서 그림을 그리지 않는다. 그림을 그리기 전에 캔버스를 틀에 고정하지 않는다. 그보다 단단한 벽이나 바닥에 캔버스를 펼쳐 작업하길 즐긴다. (……) 이젤, 팔레트, 붓처럼 화가가 매일 사용하는 도구를 되도록 쓰지 않으려 했다. 나무 막대, 모종삽, 칼을 사용하고 액체로 된 물감을 흘리고 모래, 깨진 유리 혹은 다른 이물질이 추가된 무거운 임파스토(유채물감을 두껍게 칠하여 질감 효과를 내는 회화기법–옮긴이)를 구사했다." 그런 경향은 1947년 상반기부터 폴록이 제작한 〈다섯 길 깊이〉 같은 작품 속에서, 그리고 '무엇'에서 '어떻게'로 관심의 대상을 전환한 폴록의 변화에 대한 커크 바니도의 지적에서 발견된다. 이 작품 이후로 대략 2년 반 동안 폴록은 제재와의 싸움을 중단하고, 작품을 제작하는 과정에서 새롭게 적용할 수 있는 표현 기법을 창조하는 일에 에너지를 집중했다.

넘버 1A, 1948

Number 1A, 1948

1948년

이 작품은 1947년부터 폴록이 물감을 부어 제작한 추상화 시리즈 중 가장 거대하고 야심찬 것으로, 1949년 초반 베티 파슨스 갤러리에서 첫선을 보였을 당시 판매되지는 않았지만 상당한 주목을 받았다. 그린버그는 이 작품을 지목해 말했다. "나는 이 거대한 바로크 풍 낙서 옆에 어울리도록 배치할 수 있는 미국 작가의 작품을 단 한 점도 알지 못한다. (……) 이 작품은 15세기 이탈리아의 거장이 남긴 작품처럼 캔버스 안에 전체로서 완벽하게 담겨 있다." 비록 그 전시회에서 이 그림에 필적할 만한 작품을 발견하지는 못했지만, 그린버그는 "폴록이 우리 시대의 주요 작가 가운데 한 명이라는 사실을 확인하기에 충분한 전시회였다."라고 평했다. 그린버그의 칭찬은 미술계에서 빠르게 높아가던 폴록의

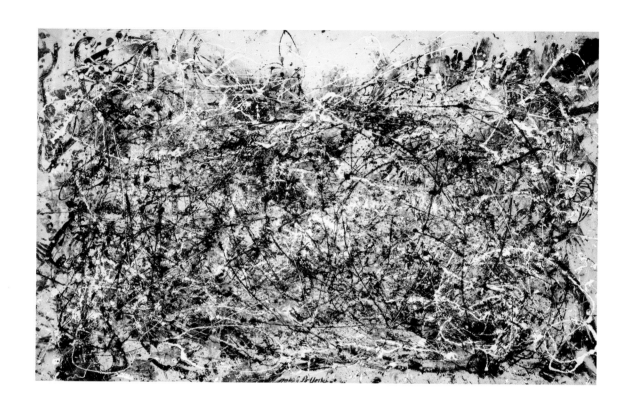

넘버 1A, 1948, 1948년

고정하지 않은 캔버스에 유채 및 에나멜

172.7×264.2cm

뉴욕 현대미술관

1950년 구매

명성을 확고히 했을 뿐만 아니라《라이프》지에서 그를 소개해 큰 반향을 일으키는 계기가 되었다.《라이프》는 1949년 8월 8일, "엄청나게 교양 있는 뉴욕 비평가"의 언급에 대한 반응으로, 새로운 '현상'이 된 폴록에 관한 분석을 3쪽에 걸쳐 실었다. 입술에 담배를 물고 반항적으로 쏘아보는 작가의 사진까지 곁들인 기사의 제목은〈잭슨 폴록, 그는 현존하는 미국 화가 중 가장 위대한 인물인가?〉였다. 기사의 필자인 도로시 시벌링은 폴록의 작품에 대한 열광과 분노부터 무관심에 이르는 다양한 반응을 독자에게 소개한 뒤, 폴록의 작품 제작 기법을 설명했다. "그가 가장 먼저 하는 일은 커다란 캔버스를 바닥에 고정하는 것이다." 이 작업은 "작가에게 캔버스와 함께 뒹굴며 위아래 혹은 옆에서 자신의 감정에 따라 빈 화면을 공격할 수 있는 공간을 제공한다. (……) 그는 알루미늄 물감과 다양한 색조의 일반 에나멜로 자기 주변을 둘러싼 다음 마음 내키는 대로 캔버스를 채우기 시작한다. 가끔은 붓으로 물감을 조금씩 흘린다. 때로는 막대로 물감을 휘갈기거나, 모종삽으로 물감을 뜨거나 물감통을 들어 올려 캔버스에 붓는다." 그리고 물감에 섞이는 잡다한 이물질에 대해서도 설명하며, 어떤 때에는 '죽은 벌'이 포함되기도 했다고 적었다. 믿거나 말거나 식의 어조와 오해의 소지가 있는 단어의 선택, 지금은 존재하지 않는 벌로 인한 사소한 사건에도 불구하고 폴록의 진술을 편집한 시벌링의 기사는 대체로 정확하다.

물감을 붓는 기법이 잡지의 독자들에게는 터무니없는 행동으로

느껴질 수도 있지만, 이미 프란시스 피카비아, 호안 미로, 앙드레 마송, 막스 에른스트, 한스 호프만 같은 작가들이 실험해온 방법이다. 폴록이 본격적으로 드립 페인팅을 시작한 때는 1943년 혹은 1944년 무렵이지만 에나멜을 붓는 단순한 실험은 1936년 웨스트 14번가에서 진행된 멕시코의 벽화가 다비드 알파로 시케이로스의 워크숍에서 시작되었다. 게다가 폴록은 프랑스 초현실주의 작가들이 사용한 자동법에 대한 구체적인 정보를 마더웰을 비롯한 몇몇 사람에게 전해 듣기도 했다. 〈넘버 1A, 1948〉이 이전의 작품들과 다른 점은 작품의 전체성이다. 기법이 그림을 창작하는 수단에 그치는 것이 아니라 그림에 담겨 있는 모든 것이다. 작품을 제작하기 시작할 때는 무작위적인 표시에 불과했던 기법이 거듭되면서 의도된 다양한 움직임이 늘어난다. 이런 작업 기법으로 인해 무작위적으로 산재된 점과 덧이긴 흔적이 생기지만, 오직 처음 생겨나는 시점에서만 우연성을 띨 뿐, 최종 완성품에는 폴록의 고심 어린 결정이 반영되어 있다.

　〈넘버 1A, 1948〉을 제작하면서 폴록은 캔버스와 '뒹굴면서', 테두리로 분출되다가 가운데로 다시 후퇴하며 흐느적거리는 선으로 된 문양으로 표면을 채웠고, 사각형 캔버스 위에서 선으로 연결돼 있는 부분이 떠 있는 것처럼 보이도록 여유 공간을 만들어냈다. 그리고 캔버스를 틀에 고정했을 때, 이러한 효과를 극대화하고 보존하기 위해 빈 공간이 넓은 부분을 작품의 위쪽으로 결정했다. 그리고 작품의 오른쪽에는 작

가의 손자국이 여럿 찍혀 있다. 첫 번째 자국은 캔버스를 향해 몸을 기울이다 우연히 생겨났겠지만 이를 의도적으로 여러 차례 반복했다. 손자국이 자신의 의도를 간직하고 있다고 생각했고, 그림의 일부에 스스로를 녹여내고 싶었기 때문이다.

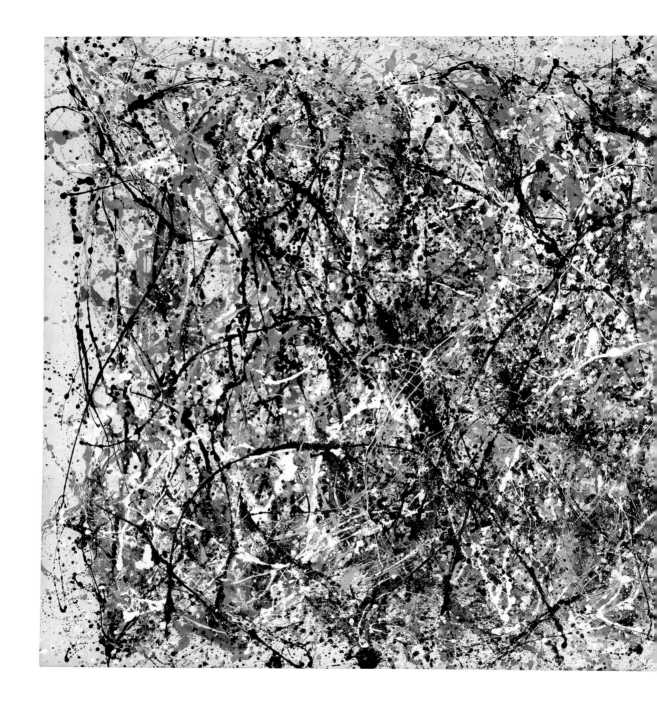

하나: 넘버 31, 1950, 1950년

고정하지 않은 캔버스에 유채 및 에나멜
269.5×530.8cm
뉴욕 현대미술관
시드니 & 해리엇 재니스 컬렉션 기금(교환), 1968년

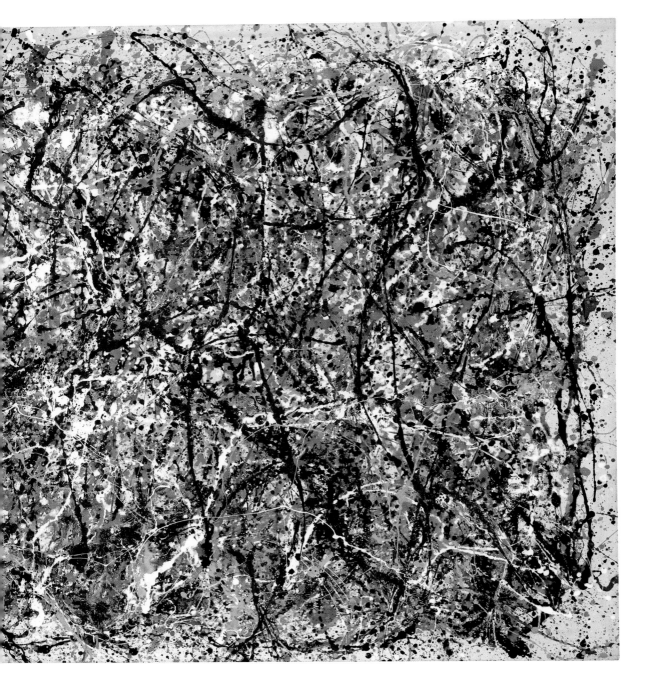

하나: 넘버 31, 1950

One: Number 31, 1950

1950년

붓거나 흘리는 등의 다양한 방식으로 물감을 다루기 시작한 지 3년째에 접어든 1950년 무렵 폴록은 무엇보다 재료를 다루는 방식에 골몰했다. 폴록의 '고전기'라고 할 수 있는 1946년 후반부터 1950년 후반에 이르는 기간에 그가 제작한 벽면 크기의 캔버스인 〈넘버 1, 1949〉(그림 10), 〈넘버 1, 1950(라벤더 안개)〉(그림 11), 〈가을의 리듬(넘버 30)〉(그림 12), 〈넘버 32, 1950〉(그림 15)에는 재료를 다루는 숙련된 솜씨가 고스란히 담겨 있다. 기법이라는 하나의 주제를 광범위하게 탐색한 다양한 작품을 제작하는 생생한 과정은 1950년 여름 한스 나무스가 촬영한 사진 속에 남아 있다. 나무스가 처음으로 폴록을 방문한 7월 중순, 폴록은 얼마 전 작품 하나를 끝냈기 때문에 촬영할 것이 거의 없다고 말했다. 그

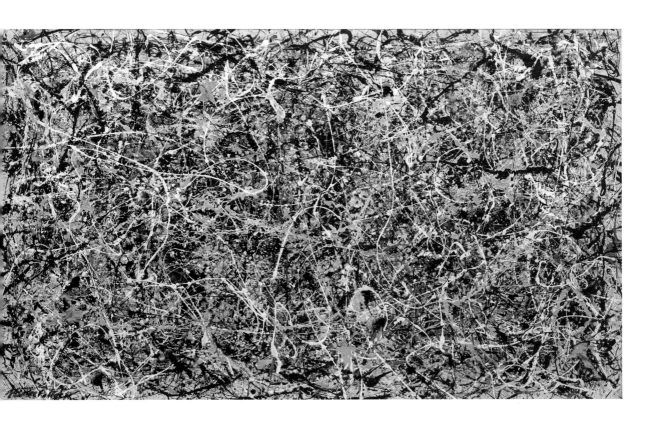

그림 10 **넘버 1, 1949** Number 1, 1949, **1949년**
캔버스에 에나멜 및 메탈릭 물감
160 × 259.1 cm
로스앤젤레스 현대미술관
리타 & 태프트 슈라이버 컬렉션
남편 태프트 슈라이버와의 사랑스러운 기억을 떠올리며
리타 슈라이버 기증

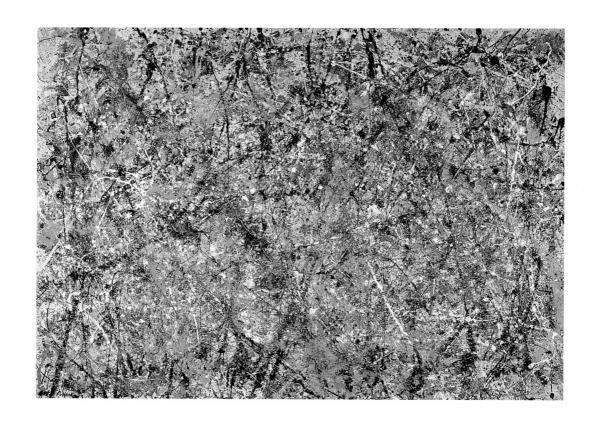

그림 11 　**넘버 1, 1950(라벤더 안개)** Number 1, 1950(Lavender Mist), **1950년**
　　　캔버스에 유채 · 에나멜 · 알루미늄 물감
　　　221×299.7 cm
　　　워싱턴 내셔널 갤러리
　　　앨사 멜런 브루스 기금

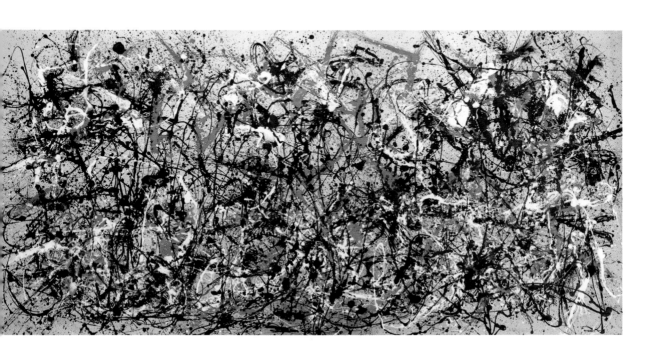

그림 12 **가을의 리듬(넘버 30)**Autumn Rhythm(Number 30), **1950년**
캔버스에 에나멜
266.7×525.8cm
메트로폴리탄 박물관
조지 A. 헌 기금, 1957년

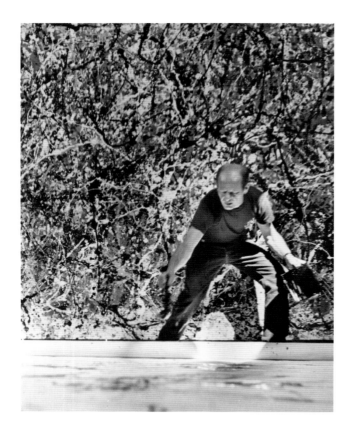

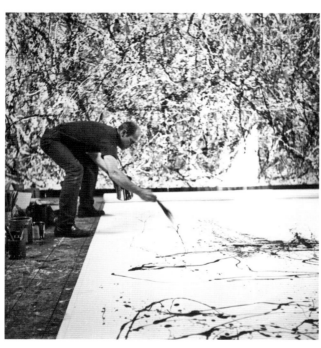

그림 13, 14 잭슨 폴록, 1950년

사진: 한스 나무스

래도 둘은 함께 작업실로 갔다. 처음 나무스의 눈에 들어온 것은 "흠뻑 젖은" 채 "바닥 전체를 덮고 있던" 완성된 직후의 작품이었다. 그 광경을 보자 폴록의 내면에 새로운 영감이 떠올랐고, 폴록은 "물감통과 붓을 집 어 들고 캔버스 주위를 서성이기 시작했다". 그렇게 나무스의 카메라가 바라보는 동안, 폴록은 잠정적으로 완성돼 있던 〈하나: 넘버 31, 1950〉 을 지금 우리가 알고 있는 상태로 탈바꿈시켰다. 폴록의 작업 과정을 묘 사하며, 나무스는 이렇게 적었다. "처음에는 느리게 움직였지만 점차 속 도가 빨라졌고 나중에는 마치 춤을 추듯 돌아다니며 검은색, 흰색, 적갈 색 물감을 캔버스에 뿌렸다. (……) 나는 그가 그림을 그리는 내내 촬영 했는데, 30분 정도 걸렸을 것이다. 그동안 폴록은 한 번도 멈추지 않았 다. 과연 그런 고난도의 신체 활동을 얼마나 오랫동안 지속할 수 있을 까? 잠시 후 드디어 그의 입에서 '다 됐다.'라는 말이 흘러나왔다." 나무 스는 완성된 〈하나: 넘버 31, 1950〉이 고정돼 있는 벽 앞의 바닥에서 〈가을의 리듬(넘버 30)〉을 그리고 있는 폴록의 모습도 사진에 담아냈다 (그림 13, 14).

두 작품을 완성한 뒤 오래지 않아, 폴록은 인터뷰에서 나무스가 촬영한 자신의 움직임을 조금 어눌하게 설명했다. 자신의 작법에 관한 다양한 질문에 대해 해당 기법을 '어떻게' 구사하는지에 덧붙여 '왜' 구 사하는지도 설명했다.

새로운 필요성이 생기면 새로운 기법을 제시해야 한다. (……) 현대 화가는 이 시대를 과거의 형식으로 표현할 수 없다. (……) 현대 화가는 자신을 둘러싼 세상을 표현하는 새로운 방식을 찾아야 한다. 내가 사용하는 물감은 점도가 낮아 잘 흐르는 특성이 있다. 내가 사용하는 붓은 붓이라기보다 막대에 가까워서, 작품의 표면에 직접 닿지 않고 그 위의 허공에서 움직인다.

그러한 결과로, 그림이 말하고자 하는 바가 있다면 그것이 어떻게 만들어졌는지는 중요하지 않다. 기법은 말하려 하는 바에 도달하는 방식일 뿐이다.

벽면 크기의 네 작품에서 기법과 말하려 하는 바는 분리될 수 없다. 〈하나: 넘버 31, 1950〉에서, 제목의 '하나'는 폴록이 사랑했던 스타일의 전체성과 통합성을 상징한다. 자신의 감각을 그림으로 변환할 수 있게 되기 전에, 폴록의 작품이 자연에서 비롯되지 않았다는 작가 한스 호프만의 악평에 대해, 그는 "내가 자연이다."라고 말하며 일축했다. 이런 고무되고 낭만적인 시각으로 결국 폴록은 〈하나: 넘버 31, 1950〉을 비롯한 드립 페인팅 작품에서 볼 수 있는 물질적 표현 기법을 확립했다.

이 작품들에는 은유적 잠재력이 담겨 있다. 루빈과 그린버그 같은 폴록 연구자들은 〈하나: 넘버 31, 1950〉과 마주한 순간 즉각 현대의 대도시를 떠올렸다. 루빈은 "동시대적 경험에 대한 도시적 충동"이라고 설

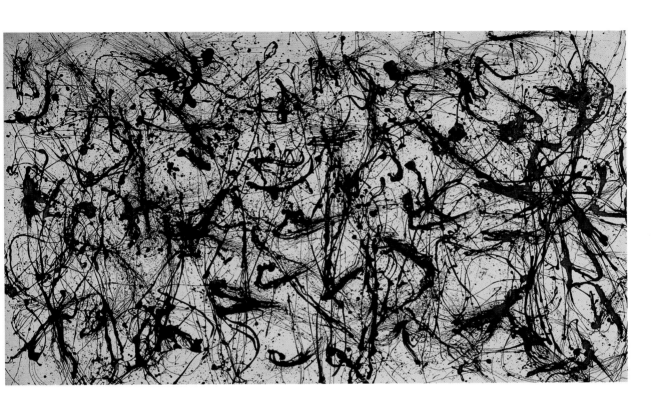

그림 15 **넘버 32, 1950** Number 32, 1950, **1950년**
캔버스에 에나멜
269×457.5cm
노르드라인 베스트팔렌 미술관, 뒤셀도르프

명했다. 미술사학자 로버트 로젠블룸은 작품을 보고 "자연의 절묘한 신비"를 떠올렸고, "은하와 원자의 헤아릴 수 없는 요소 앞에서" 자신은 "황홀감을 느꼈다."라고 말했다. 폴록은 그의 그림에 시작도 끝도 담겨 있지 않다는 관람자들의 혹평을 오히려 '엄청난 칭찬'으로 여겼다. 폴록은 자신의 어떤 시각적 경험을 두고 "나는 누구도 볼 수 없었던 풍경을 보았다."라고 크래스너에게 말한 적이 있다. 그는 이와 같은 시각을 〈하나: 넘버 31, 1950〉로 전환하면서, 우리에게 자신이 보았던 것과 가장 가까운 무언가를 전하려 한 것이다.

메아리: 넘버 25, 1951

Echo: Number 25, 1951

1951년

1951년 6월 7일, 폴록은 친구 알폰소 오소리오에게 이런 편지를 보냈다. "나는 지금 초창기의 작품 이미지들이 떠오르는, 검은색을 사용한 캔버스 위의 소묘 같은 작품을 그리고 있는데, 아마도 객관주의자가 아닌 이들은 이걸 보고 짜증을 낼 것 같아. 내 그림이 단순하다고 생각하는 녀석들도." 폴록은 틀리지 않았다. 〈메아리: 넘버 25, 1951〉과 '캔버스 위의 소묘' 연작 같은 스무 점의 작품들이 그해 연말 베티 파슨스 갤러리에서 전시되었을 때, 다시 형상을 구현하고 색채를 배제한 작품들에 미술계는 당혹스러워했다. 추상화와 폴록의 변함없는 옹호자였던 그린버그는 이런 상황에서도 나름 최선을 다한 반응을 내놓았다. 그는 폴록의 새 작품에서 '인간 형상의 구현'이 반복되는 것을 '역행이 아닌 새

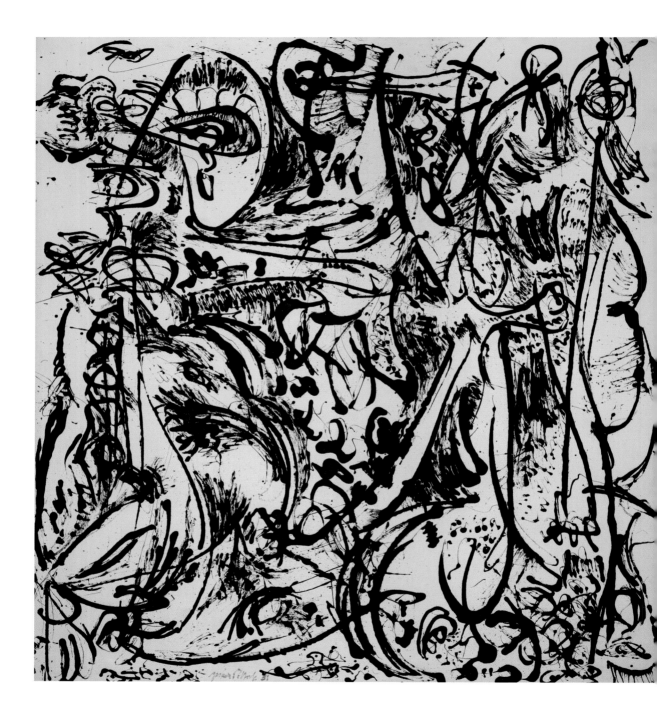

로운 시기로의 전환'으로 해석했다. 폴록과 마찬가지로 그린버그도 1947년 이전의 초기 이미지가 되살아났음을 알아챘지만 더 큰 추상성 속에서 '정화된' 형태로 진화했다고 생각했다. 하지만 거대하고 초월적인 이전 작품들의 특성이 전부 사라진 것은 아니었다. "색채의 도움을 받지 못하기 때문에 (……) 더욱 중요한 요소"가 된 "선線과 명암의 대비"가 "더 분명하게 시각적으로 상호작용하고 있었다".

　　1951년의 검은색 시리즈를 대표하는 〈메아리: 넘버 25, 1951〉을 살펴보면, 60년 전 그린버그의 언급이 (폴록이 '새로운 시기'에 접어들었다는 당시로서는 예상일 수밖에 없었던 분석 하나를 제외하면) 매우 적절했음을 알 수 있다. 폴록은 자신의 '방향'을 한결같이 유지했고, 새로운 목표에 맞춰 기법을 변용했을 뿐이다. 검은색 선을 조절하고, 화면에 윤곽을 그려 넣거나 간혹 형상을 묘사해야 할 필요성이 있을 때 커다란 스포이트를 '거대한 만년필'처럼 사용했다고 크래스너는 말했다. 그림의 가운데에서 오른쪽 아래로 이어지는 부분에 크고 극적인 효과를 내기 위해 스포이트의 고무주머니를 움켜쥐고 짜내거나 물감이 한 번에 나오지 않도록 튜브 안에 남겨 놓으면서 확장된 긴 선을 그려냈다.

　　끊어지지 않고 연결된 검은 선으로 표현된 왼쪽 상단에는 이 작품에서 가장 크고 도드라지는 형태가 그려져 있다. 종종 거대한 귀로 해석되는 이 형태는 작품 제목과도 연관성이 있다. 이는 폴록의 초기 이미지

메아리: 넘버 25, 1951, 1951년
캔버스에 에나멜
233.4×218.4cm
뉴욕 현대미술관
릴리 블리스 유증 기금과 데이비드 록펠러 부부 기금을 통해 소장, 1961년

의 반향, 즉 메아리라고 할 수 있다. 원형의 형상은 미로(그림 16)나 피카소(그림 17)의 작품에 무수히 등장하고 1941년작 〈가면Mask〉, 1942년작 〈달의 여인〉(그림 18) 같은 작가의 초기작에서도 찾아볼 수 있으며, 1945년 무렵에 제작된 〈불안한 여왕Troubled Queen〉에서는 좀 더 각진 형태로 표현되기도 했다. 구성을 살펴보면, 먼저 복잡하고 압축된 느낌으로 캔버스의 양옆에 불연속적 형상을 균형 있게 배치한 뒤, 양쪽의 혼돈 속에서 직립해 있는 형상에 필기체 글자 같은 피상적인 무늬를 더해 무언가를 암시하는 분위기를 만들어냈다.

사실상 〈메아리: 넘버 25, 1951〉은 폴록이 물감을 부어 작품을 제작하기 전에 스케치처럼 배치한 골격에 많은 장식성을 부여한 그림 같다. 이전 작품보다 '더욱 분명하고 명확한' 이 작품에 대해 그린버그는 덜 복잡하지만 시각적 모험을 충분히 만족시킨다고 평했다. 미술을 즐길 수 있는 잘 훈련된 눈을 가진 레오 스타인버그는 이 작품을 가리켜 "최면을 거는 듯하다."고 평했다.

233센티미터에 달하는 거대한 흰 캔버스 위를 휘저은 검은 자국은 넝쿨처럼 작품 표면을 끌어당겨서 위아래로 출렁이는 모양을 만들며 울퉁불퉁한 공간을 형성한다. 이 작품에서는 실제로 어떤 과정이 진행되고 있으므로, 피크닉을 가려던 사람들이 나쁜 날씨 핑계를 대듯, 비평에 대해 전혀 신경 쓸 필요가 없다.

그림 16 **호안 미로**
콜라주(조르주 오리크의 머리)Collage(Head of Georges Auric)
1929년
타르보드와 종이에 분필 및 연필
110×75cm
취리히 미술관
닥터 조르주 & 조시 구겐하임 재단 기증

그림 17 **파블로 피카소**
누워 있는 누드Reclining Nude, **1932년**
패널에 유채, 130×161.7cm
피카소 미술관, 파리

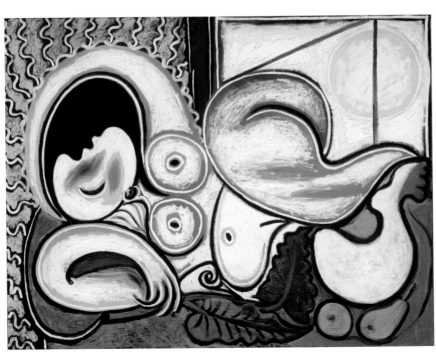

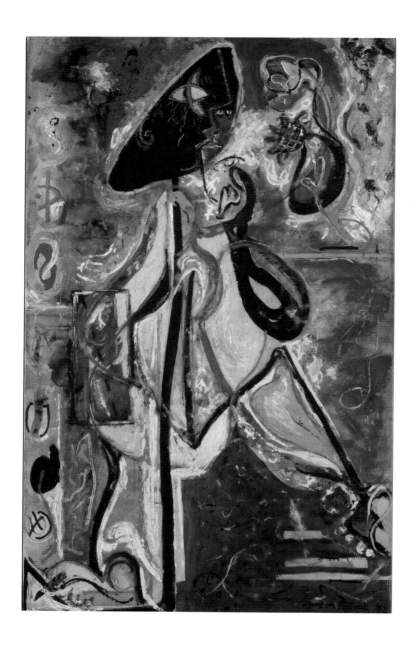

그림 18 **달의 여인**The Moon Woman, **1942년**
　　　　캔버스에 유채
　　　　175.2×109.3cm
　　　　페기 구겐하임 컬렉션, 베네치아
　　　　(솔로몬 구겐하임 재단, 뉴욕)

부활절과 토템

Easter and the Totem

1953년

폴록의 비범한 작품 중 하나인 〈부활절과 토템〉은 생의 마지막 3년 동안 작가가 제작한 열 점의 회화 중 하나이다. 그는 치명적인 우울증과 폭음으로 인해 작업실을 거의 찾지 않았다. 드물게 작업실을 찾는 날이면, 맑은 정신으로, 비록 짧은 순간이나마 새로이 창작에 몰두했다. 과거에는 새로운 기법에 자극을 받으면 수많은 연작을 통해 가능성을 탐색했지만, 이 시기에는 각각의 새로운 시도가 다른 반응을 낳았다. 드립 페인팅에 심취해 있던 1947년부터 1950년까지의 시기를 제외하면 폴록의 작품에는 언제나 피카소의 악마 같은 존재감이 깃들어 있었다. 〈부활절과 토템〉에는 앙리 마티스의 영향력이 감지되는데, 이 작품에는 마티스에게서 발견한 가능성이 반영돼 있어 흥미롭다. 그러한 자극은

전년도에 뉴욕 현대미술관에서 열린 마티스의 대규모 회고전에서 비롯되었을 것이다.

1943~45년에 제작된 〈둘〉(그림 19)과 마찬가지로 〈부활절과 토템〉의 구성은 피카소에게 빚지고 있지만, 검은색을 이용해 넓은 면을 채색하고 구성적 매개물로 사용한 점은 마티스의 1914년작 〈금붕어와 팔레트〉(그림 20)를 떠올리게 한다. 검은색은 폴록이 언제나 즐겨 사용한 색인데, 대개 형체의 윤곽을 표현하거나 추상화에서 율동적인 문양을 만들어내는 거미줄 같은 역동적인 선을 그리기 위해 선택했다. 폴록의 전작 중 마티스의 그림과 가장 닮은 작품은 커다랗고 어두운 수직의 자루로 인물의 머리를 묘사하고, 캔버스의 공간을 분할해 청록색·크림색·노란색·붉은색을 도드라지게 표현한 1942년경의 작품, 〈속기술의 인물 형상〉(21쪽)일 것이다. 〈속기술의 인물 형상〉에 마티스의 존재감이 담겨 있긴 하지만 여성의 머리, 손, 열광적으로 움직이는 발을 표현한 기법과 작품 전체에 만연해 있는 발작적 움직임은 피카소의 영향력을 더 많이 드러낸다. 그로부터 10여 년이 지난 뒤 만들어진 〈부활절과 토템〉에서는 피카소의 목소리가 작아져서, 아래쪽에 불안정한 분홍색으로 표현된 팔다리에서 느껴지는 시각적 충격 정도만 그의 영향력을 드러낸다. 반면, 조금은 불안하지만 정적이고 평면적이며 열려 있고 끓어오르는 듯한 공간과 봄을 나타내는 색채는 〈부활절과 토템〉이 마티스의

부활절과 토템, 1953년
캔버스에 유채
208.6×147.3cm
뉴욕 현대미술관
잭슨 폴록을 추억하며 리 크래스너 기증, 1980년

그림 19 **둘**Two, **1943~45년**

캔버스에 유채, 193×110cm
페기 구겐하임 컬렉션, 베네치아
(솔로몬 구겐하임 재단, 뉴욕)

작품과 감각적으로 공명하는 화음에 가깝다는 사실을 알려준다. 이 작품은 폴록이 말년에 그린 다른 작품들처럼 끝나지 않을 시작이며, 어디로 향하는가라는 질문에 답을 내놓지 않는 영원한 출발이다.

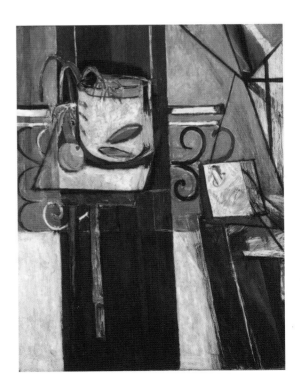

그림 20 **앙리 마티스**(프랑스, 1869~1954년)
금붕어와 팔레트Goldfish and Palette, **1914년**
캔버스에 유채, 146.5×112.4cm
뉴욕 현대미술관
플로린 M. 쇤보른 & 새뮤얼 A. 막스 기증 및 유증, 1964년

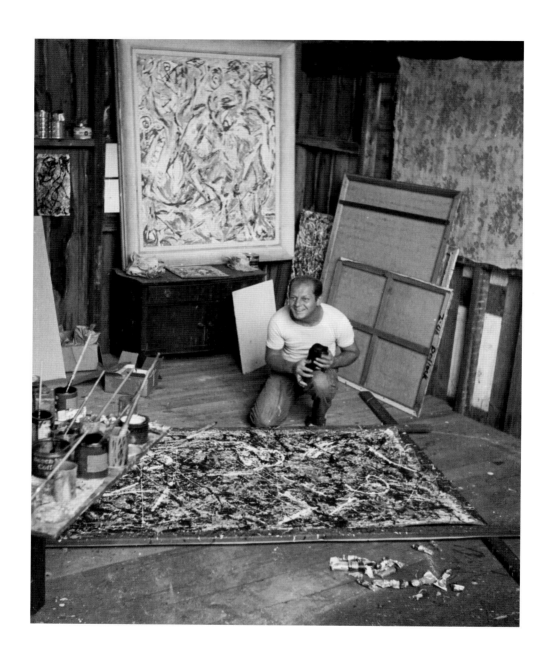

작업실의 잭슨 폴록

스프링스, 뉴욕 주, 1947년경

잭슨 폴록은 1912년 와이오밍 주의 코디에서 태어났다. 1930년 큰형의 뒤를 따라 뉴욕으로 옮겨가 아트 스튜던츠 리그에서 토머스 하트 벤턴에게 미술을 배웠는데, 그가 강조한 '율동적 구성'은 평생토록 폴록의 내면에서 떠나지 않았다. 폴록의 초기작에 큰 영향을 미친 사람은 다비드 알파로 시케이로스였는데, 그의 워크숍에서 폴록은 비전통적 재료를 사용하는 방법과 물감을 흘리고 붓는 기법을 경험했다.

　1940년대에 제작된 투박하지만 확신에 차 있는 강렬한 회화에는 미국 원주민 예술과 미로, 피카소, 초현실주의에 대한 초창기 관심사가 담겨 있다. 1943년에는 피에트 몬드리안, 마르셀 뒤샹 등에게 설득당한 페기 구겐하임이 자신의 뉴욕 갤러리에서 폴록의 첫 전시회를 열어주

었다. 이 전시회는 폭넓은 주목을 받았으며, 1948년 베티 파슨스 갤러리로 옮겨가기 전까지 같은 장소에서 전시회가 세 번 더 열렸다.

1945년에는 아내이자 화가인 리 크래스너와 함께 뉴욕 주의 스프링스로 이사했다. 작품 분위기는 더 가벼워졌고, 1947년에 이르자 바닥에 캔버스를 놓은 뒤 물감을 흘리고, 붓고, 뿌리기 시작했다. 그 시점부터 1950년까지 폴록은 서양의 화가들에게 새로운 자유를 제공한, 작가의 전형적 움직임에서 해방된 뛰어난 작품들을 제작했다. 폴록이 추상성에 몰두했던 '고전기'는 1951년 구상과 추상 사이에서 유동적인 상호작용을 실험했던 흑백 시리즈에 이르러 끝났다. 그후 평생을 시달려온 음주 문제가 치명적인 상태로 악화되었다. 폴록은 1956년 자동차 사고로 사망했지만, 미국 화가들 가운데 최초로 당대에 유럽에까지 중대한 영향을 미쳤다. 폴록은 20세기 후반에 가장 많은 영향을 미친 작가로 널리 인정받고 있다.

도판 목록

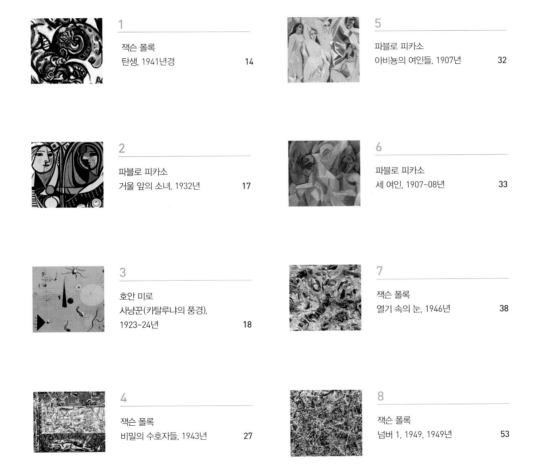
75

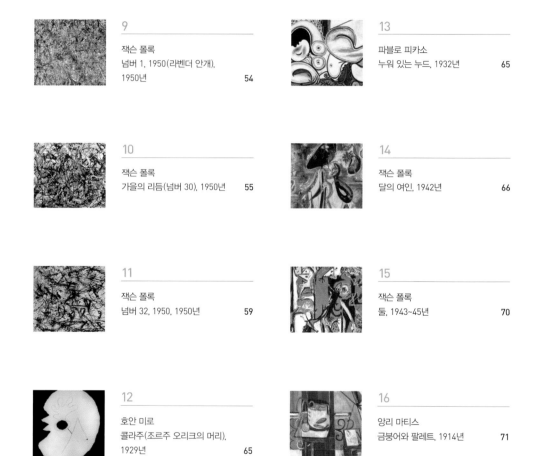

도판 저작권

찾아보기

| 모마 아티스트 시리즈 |

잭슨 폴록
Jackson Pollock

1판 1쇄 인쇄 2014년 10월 17일
1판 1쇄 발행 2014년 10월 27일

지은이 캐럴라인 랜츠너
옮긴이 고성도

발행인 양원석
편집장 송명주
책임편집 최일규
교정교열 박기효
전산편집 김미선
해외저작권 황지현, 지소연
제작 문태일, 김수진
영업마케팅 김경만, 정재만, 곽희은, 임충진, 장현기, 김민수, 임우열
윤기봉, 송기현, 우지연, 정미진, 윤선미, 이선미, 최경민

펴낸 곳 (주)알에이치코리아
주소 서울시 금천구 가산디지털2로 53, 20층 (가산동, 한라시그마밸리)
편집문의 02.6443.8851 **구입문의** 02.6443.8838
홈페이지 http://rhk.co.kr
등록 2004년 1월 15일 제2-3726호

ISBN 978-89-255-5406-8 (04600)
978-89-255-5336-8 (set)